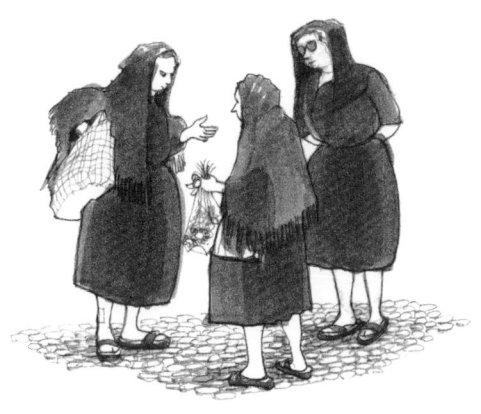

郷愁のポルトガル
Portugal tem mais nostalgia　*Sadamatsu Junko*

スケッチ紀行

定松潤子

石風社

郷愁のポルトガル　スケッチ紀行　●目次

ポルトガルの旅を 8

ポルトガルでの少しの印象 10

ポルトへ 16

ポルトの街 25

ギマランイスの中世に 28

ホテル・アヴェニーダの香り〈ヴィゼウ〉 37

ナザレ 冬の海岸 46

オビドスの梨 50

ドン・カルロス一世公園の怪しい臭い
〈カルダス・ダ・ライーニャ〉
　　　　　　　　　　　　　53

リスボン散策　57

エヴォラの歴史的風情　61

モンサラーシュの時間　68

リスボン、残りの日　75

あとがき　78

郷愁のポルトガル　スケッチ紀行

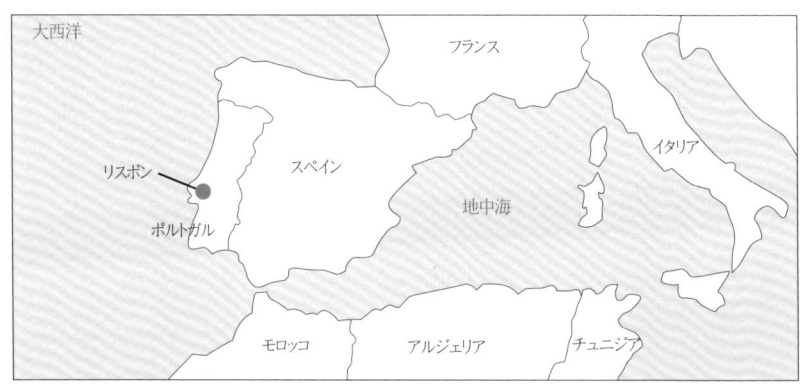

ポルトガルの旅を

　幾年か前、スペインのアルハンブラ宮殿から何気なく谷向こうの白い家々が建ち並ぶアルバイシンの集落を眺めていてふと違う旅を想いました。そうだポルトガル。

　思えばいつも急がしく観るものをみて回る旅。このスペインの旅も次々と切れ目なく慌ただしい旅程の豪華版。満たされない想いを背負い、観てもお観足りないような満漢全席。詰め込んで満腹してもなお想いが残って。

　いつかはこれと反対の、街と路地と人々の暮らしを眺めるだけの飲茶席(やむちゃ)の旅をしてみよう。

8

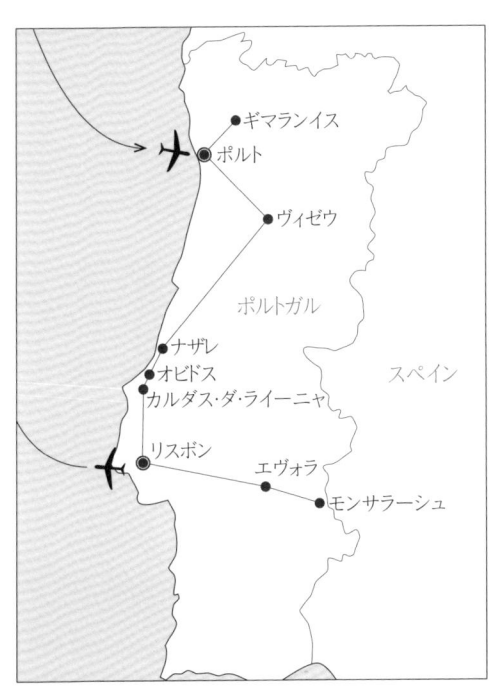

日本にとって遥かな南蛮交易の頃からの郷愁と憧憬に包まれているポルトガル。北から南へゆったり心を満たす旅にひたろう。

ポルトガルにもローマ時代の遺跡もあればイスラム統治の跡もある。後の大航海時代、植民地政策の「黄金の繁栄期」も。でもその繁栄期の遺産はそう膨大ではありません。近代以降にはスペインと確執があり、ナポレオンの侵攻もあり、その後、英国の経済支配等が続いて、しかもその後、豊かな富を後に残せず、内戦に迷い込み、諸国が競った近代国家建設も遅れがち。旅の途中、膨大な観光遺産に押し潰されることもないでしょう。

ポルトガルの町々にはうら寂しさがあると言われます。繁栄時にも恵みを

ポルトガルでの少しの印象

僅かな期日の旅行で印象など、おこがましい。でも、日常と違った気分で、スケッチなどをしながら歩いて、目に付いたことをメモして、多くは恥ずかしい自分の記録なのですが。ポルトガルの印象を少しばかり。

ひとびと

旅行者に愛想よく話しかけようとする人はほとんどいません。路を尋ねる

受けなかった庶民とその街の姿が。少し汚れた古い街、下町風情の通り、人々が無秩序に寄り合う気ままな界隈。その魅力にこそ心惹かれます。

と困ったように避けようと。でも不親切なのではありません。やや社交性を閉じ、面倒から逃げたい気分。親切心は大有り。幾度も念押し、また戻っては言い直したり。それでもややずれて十分に伝えられていないという気持ち、優しい心惹かれる人々。

老人

公園や街角で紳士然とした老男性たちが輪をなし寄り合って立ち話をしているところをよく見かけました。引退した後の世間話？　経済情報交換？　現役時代の回顧話？　話尽きぬ熱心さに感心していると、間もなく丁寧な挨拶を交し、いっせいに散り去る。何となく儀礼的様子。もしかして自治会代表？　規約変更や行事の伝達かなあ？　だとすれば立ち話で、しかも街角や公

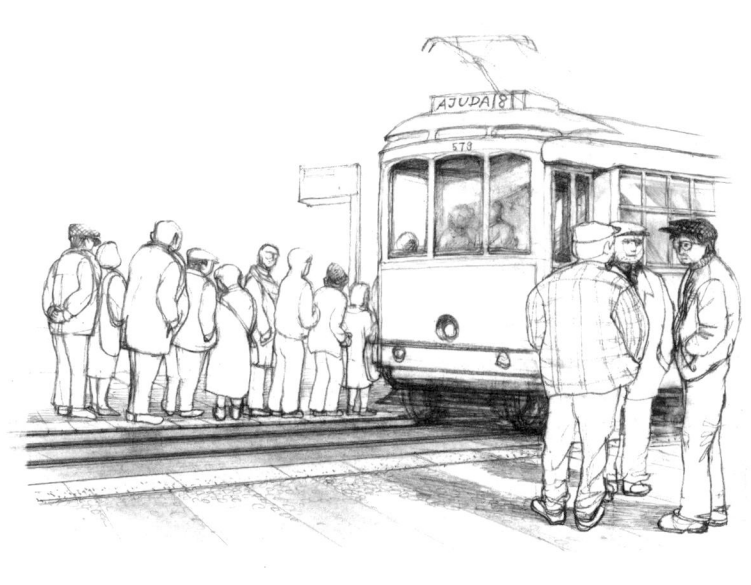

園の端でとは。頻繁に見かけた風景でした。

菓子パン

ポルトガルの街には軽食の店がとても多いよう。お茶の時間を楽しみます。ハンバーガーのように挟んで食べるトンカツとかコロッケとか魚フライなどが豊富。揚げパン風も、中の餡(あん)にひき肉や野菜の煮物やその他、何でも見慣れた形の菓子パンもたくさん。味や詰めた物は分かりません。長く住んで全種食べてみたい気持ちに。

ベーカリー

評判のいいパン屋さんでしょうか、混んだ店で多くの人が立食している様子。高齢のご婦人が多い。買い物のついでとか、少しお茶の時間を取ると

か、ご婦人たちはケーキや菓子パンが並んだショーケースをのぞきこんで、指を差して飲み物と一緒に注文。すると店員はそのご婦人の前のショーケースの上にパンをのせたお皿と飲み物を置きます。

出されたほうは直ぐそこにお代を置き、その場に立ったまま頂く様子。塞がったショーケースに他のご婦人がのぞきこもうとしても、太めの体を少し開ける程度。近隣の見知った人たち、お互い様。出会った人と楽しいお喋りを始めます。店員を相手に放さない人も。会話を楽しみ、情報をたっぷり仕入れて帰ります。みんな店内で食し、持ち帰りは致しません。

軽食店とレストラン

街中のレストランは食事の時間が限られています。店は開いていてもティータイム、軽食店の時間。ある日、昼食時間が少し過ぎ、食事がしたいとレストランを探しましたがどこもタイムオーバー。諦めます。ふと小さな店の奥でテーブル上のアローシュ（おじや）のお皿とそれを食べている人を見、飛び込んでランチを注文。時間は店次第かな。

食事に関してもう一つ、料理によっては並でない塩辛さに遭遇しました。レストランで多少の差はあるにしても、その傾向は広く行き渡り、その塩辛さたるや、少々のアグア（水）を含んでみても、とても太刀打ちできません。

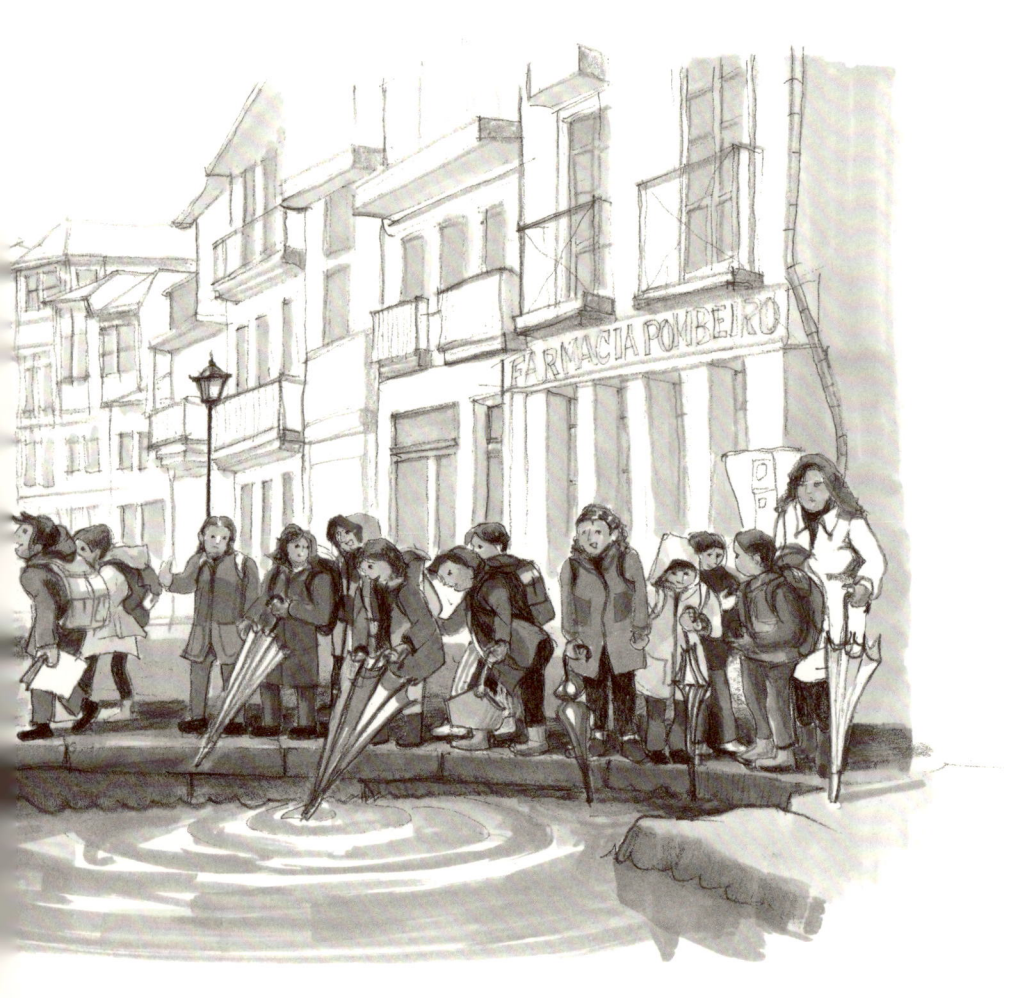

気候

イベリヤ半島の冬は雨季だと記されています。でも記載通りにはいきません。雨季らしい気配が全く無い冬もあるのでしょう。暑い日々が続き、強い陽射しを浴び、本当に冬なのかなあ。ぶらり、のんびり旅は思いがけない、とか、意外に、とかを喜んで楽しむこと。驚きこそ旅の楽しみです。そうして、二〇〇三年クリスマスに近い日々、二人でポルトガルを歩いたのでした。

ポルトへ

ポルトへはエール・フランスの乗り継ぎ。ドゴール空港で案内の係員はずっと先の端の方、と伸び上がって手をいっぱいに指し伸ばして示す。教えられたターミナルへ、ひたすら歩き、最果ての搭乗口に。

ポルトに到着すると時は薄暮。市街は近いの？　遠いの？　湧き上がる初めての地の不安。そう、いつもそこから旅が始まる。

バス乗り場には路線図も時刻表もない。バス停に腰掛けている人がいる。弱々しい風情の老人。一応、訊きます。相互理解は程遠いけど、バスはそうち来るらしい。

やっとバスが来て、運転手は終点に着くとわざわざ降りたってホテルは、と声張り身振りして教える。オブリガーダ（ありがとう）。

ポルトガルは人々が優しく親切。街はもうすっかり夜の装い。クリスマスの電飾が華やか。勤め帰りの若いご婦人の助けを借りて小さな三ツ星のホテルを見つけました。

やっとポルトガルの小旅行が始まります。

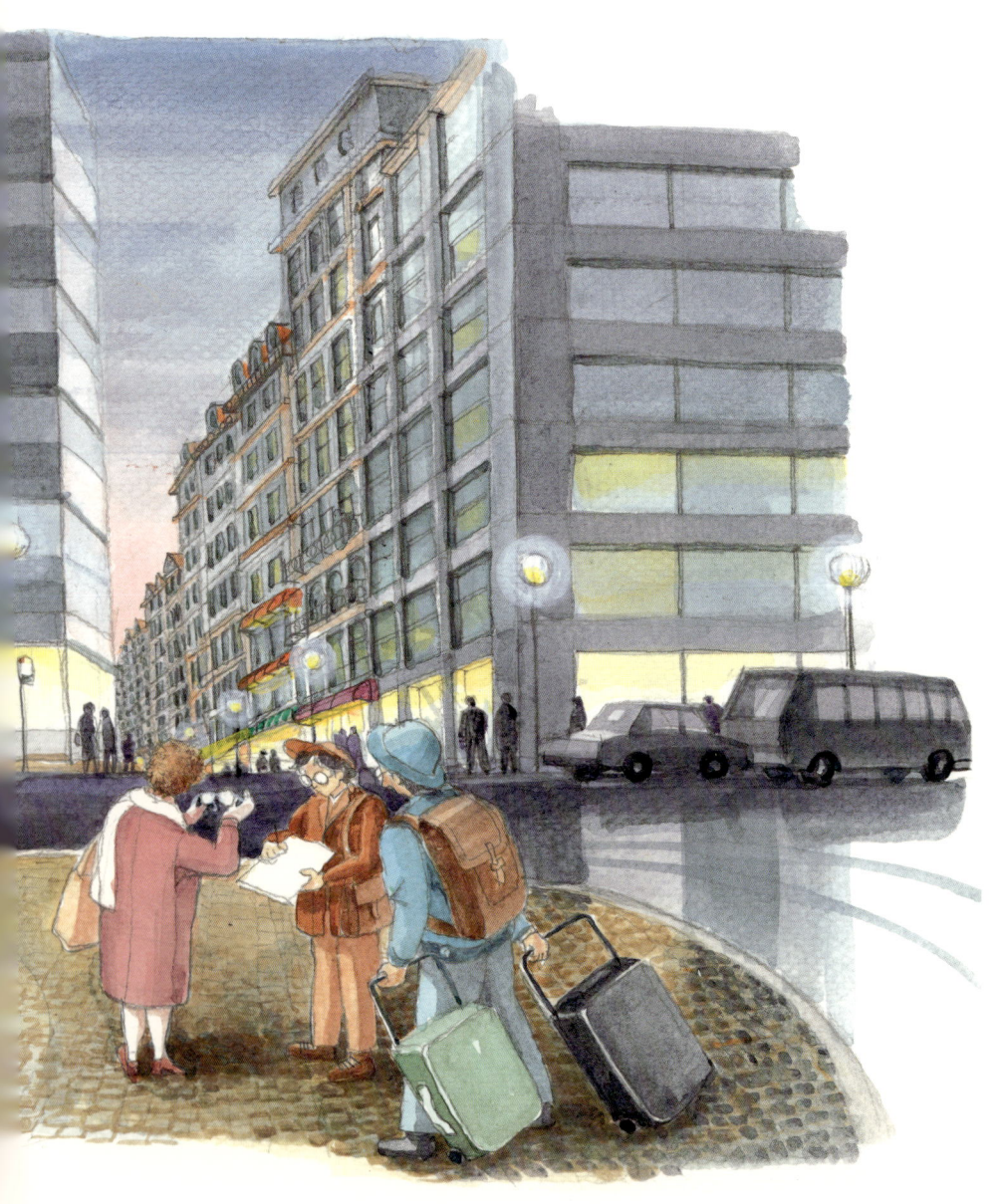

ポルトの街は日暮れて、ショーウィンドゥの明かりが輝き始めた。でもまだホテルに行き着けない。市庁舎前のこの交差点を何度も通り過ぎた。実はこの絵の左のビル入口に立つ男性がオーナーでフロント係。ビル一階の階段ホールにフロントのデスクがあった。これが三ツ星ホテル"Vira Cruz"。シーズンオフのひと気のないホテルの客人は、私達とビジネスマン一人。廊下の点灯なく、エレベーターの扉がガタガタと音をたてた。翌朝、見晴らしがきくレストランもひと気なく、咳き込むウェイトレスが一人もくもくと朝食のしたくをしていた

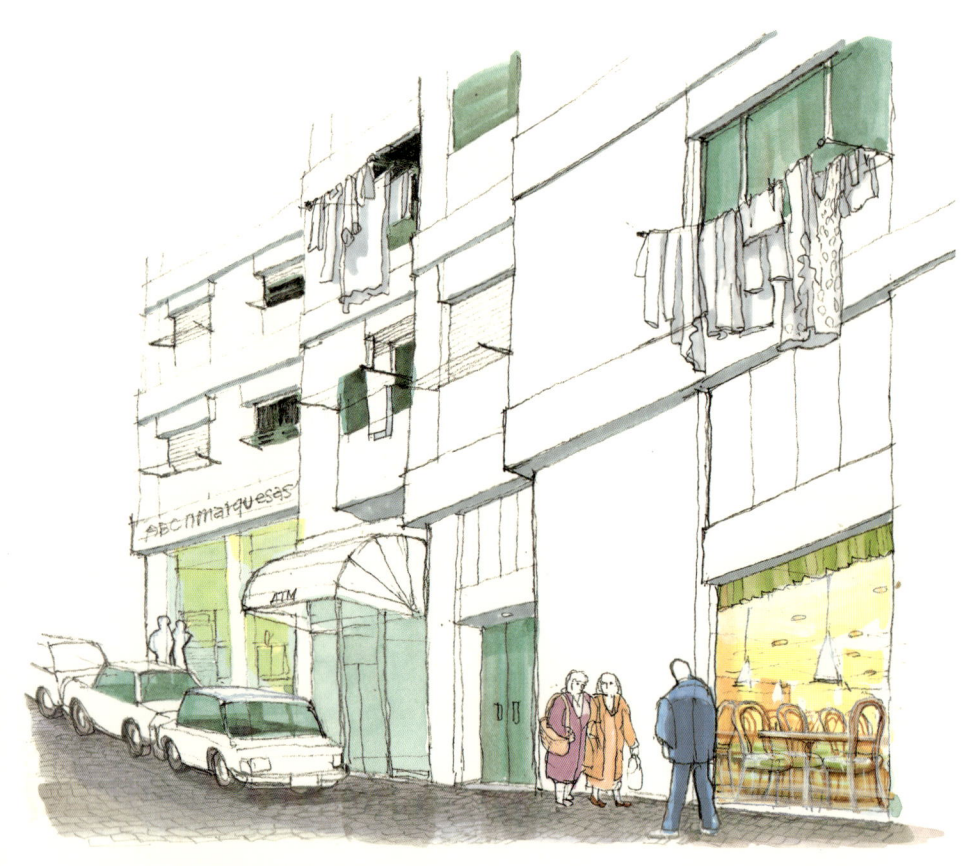

上・ポルトの中心の新ビル街。一階はテナント、上部は住戸。住戸の窓の両脇壁には幾重ものワイヤーを支持する金属ステーが設置されて、たくさんの洗濯物が……

左・ポルトはドウロ川の北に広がるポルトガル第二の都市。この川の河口は真西方向にあり、おりしも、落日の景観に息をのむ

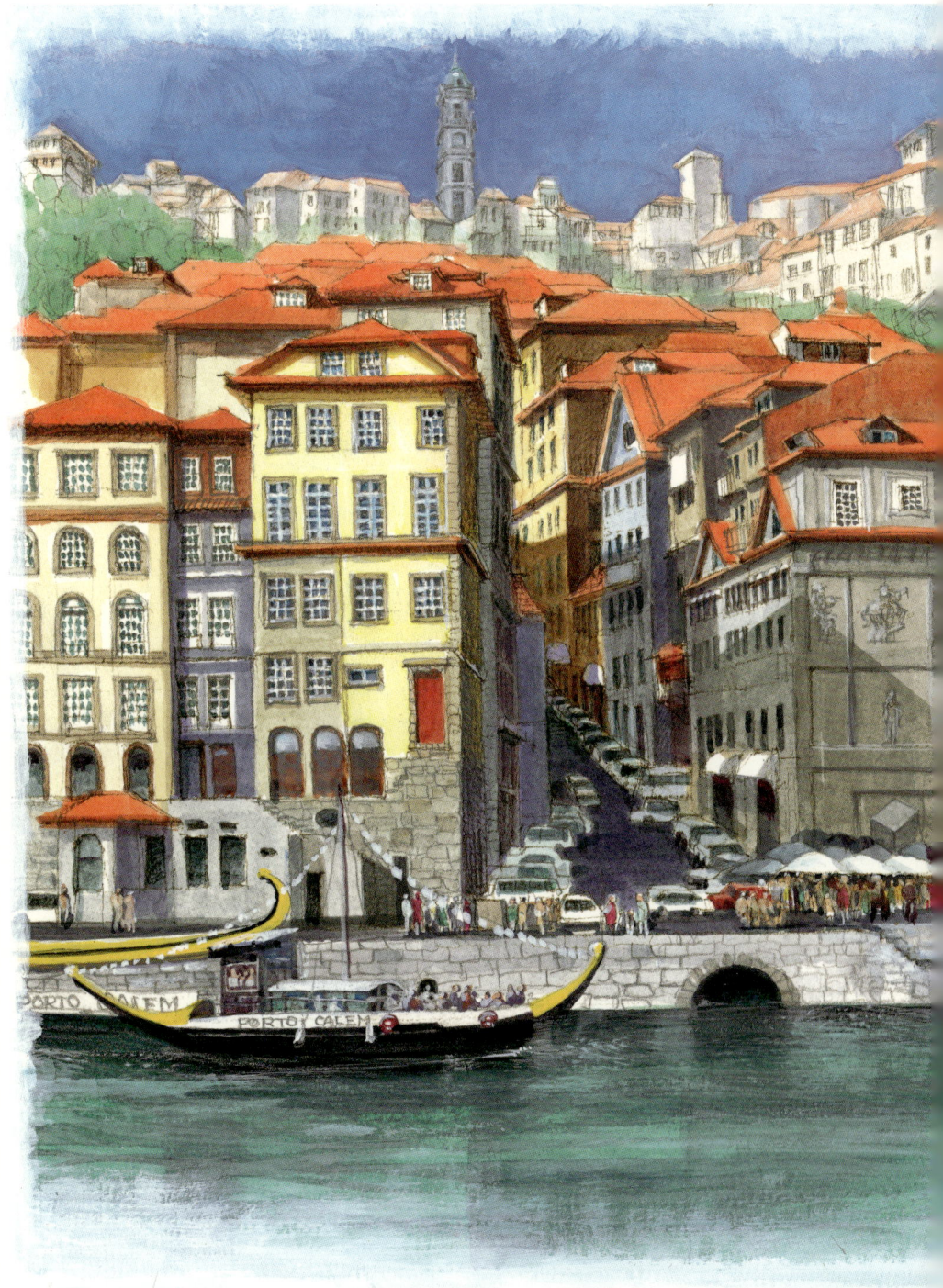

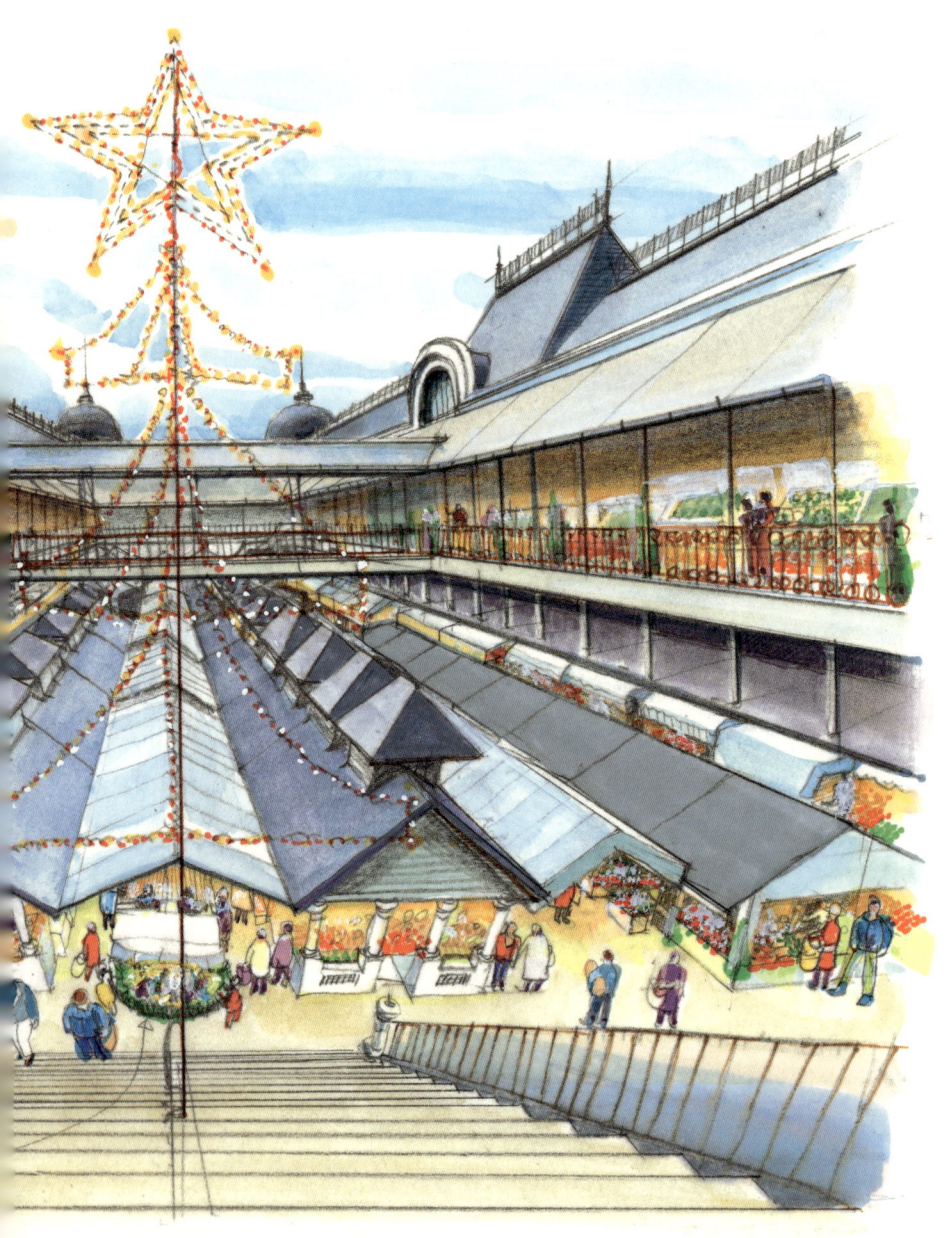

建物が面白いボリャオン市場——外観は風格ある二階建ての建造物。内部は吹き抜け、一階フロア全体に店が並ぶ。二階外周面には野菜のお店等々。ポルトは坂の街。手前の入口からは直二階へ、向こう側の入口からは直一階へ入る

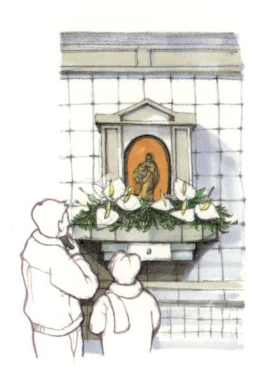

市場一階の陳列台中央部
（上絵階段降りてすぐ）に
キリスト生誕のシーン

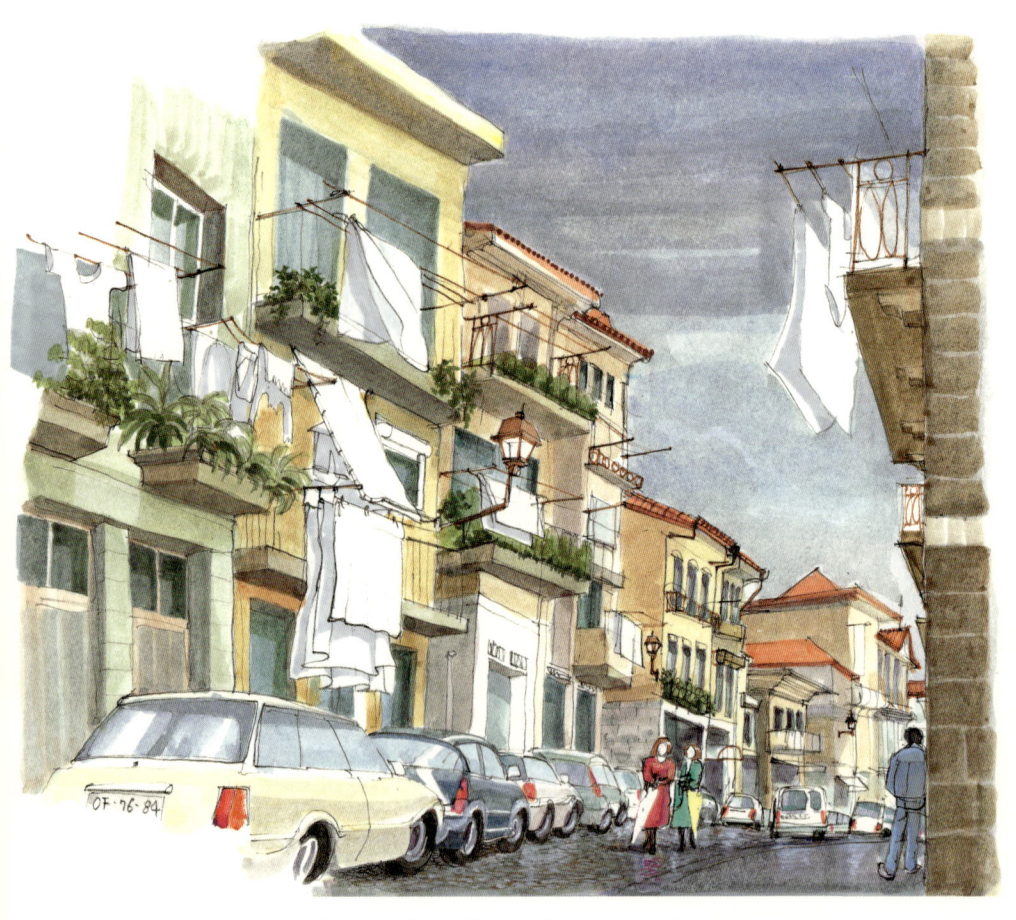

ポルト二日目の朝。古い街並を散策。重たそうな曇天。それでもベランダにはたくさんの洗濯物

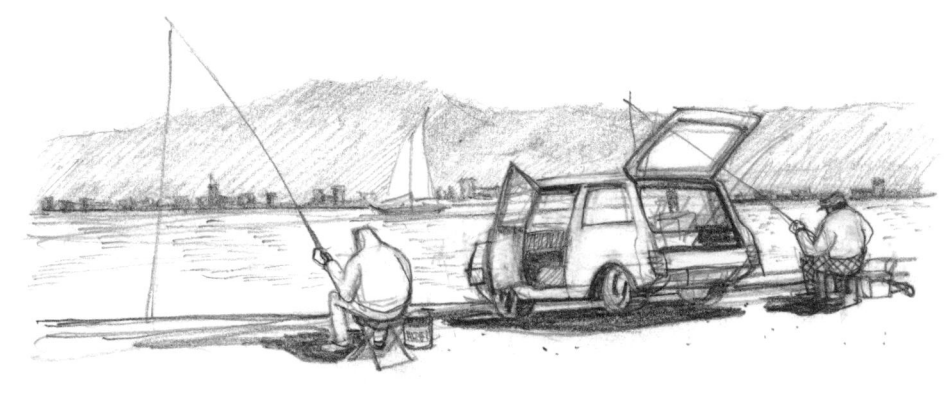

ポルト、ドウロ川岸の釣り人。何が釣れます？

ポルトの街

ポルトの朝。小割石のデコボコ路をそろそろと歩き始めると、少し怪しい雲行き。しかし通りは満艦飾の洗濯物が空をおおっています。イタリアといい勝負の路地風情。

ポルトは旧い建物の街。黒ずんだ建物に古色の装飾。

通りは裏も表も変わりのない顔。どちらも古い建物が親しみを漂わせています。人混みの中、街の人の誘いでボリャオン市場に。平行に通るフォルモサ通りとフェルナンデス通りの間、その高低の差を利用した二階建ての空間。フォルモサ通りには二階の出入り

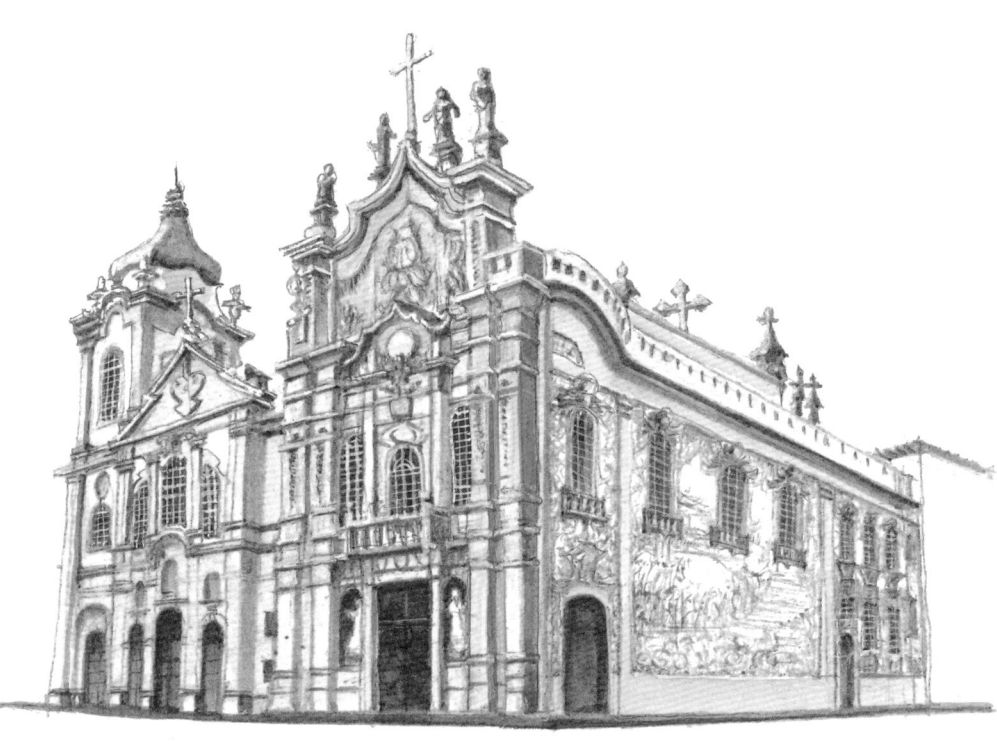

カルモ教会（ポルト）、側面壁はアズレージョ（青絵の装飾タイル）

ロ、フェルナンデス通りには一階の出入り口。二階は回廊がぐるり一周し青物野菜の店々。一階は中央の吹き抜けに小屋掛けの店がひしめく。パン屋から花屋まで、さまざまな店が隣り合い、見て通れば楽しい食材が山と。もう直ぐクリスマス。中央のささやかな広間に一幕の箱庭のステージ。三博士が駱駝で祝福に参じたキリスト生誕の場面。テラコッタの幼子のキリスト、大エヨセフ、マリア、三博士と乗ってきた駱駝たち。メリークリスマス！

市場を出ると通りは人混み、国立美術館に。展示は十九世紀の彫刻家ソアーレス・ドス・レイスの驚くばかり繊細な手技の白大理石の彫刻。ポルトガルがギリシャにもローマにも近いのがよく分かります。偉大な「古典の時間」。

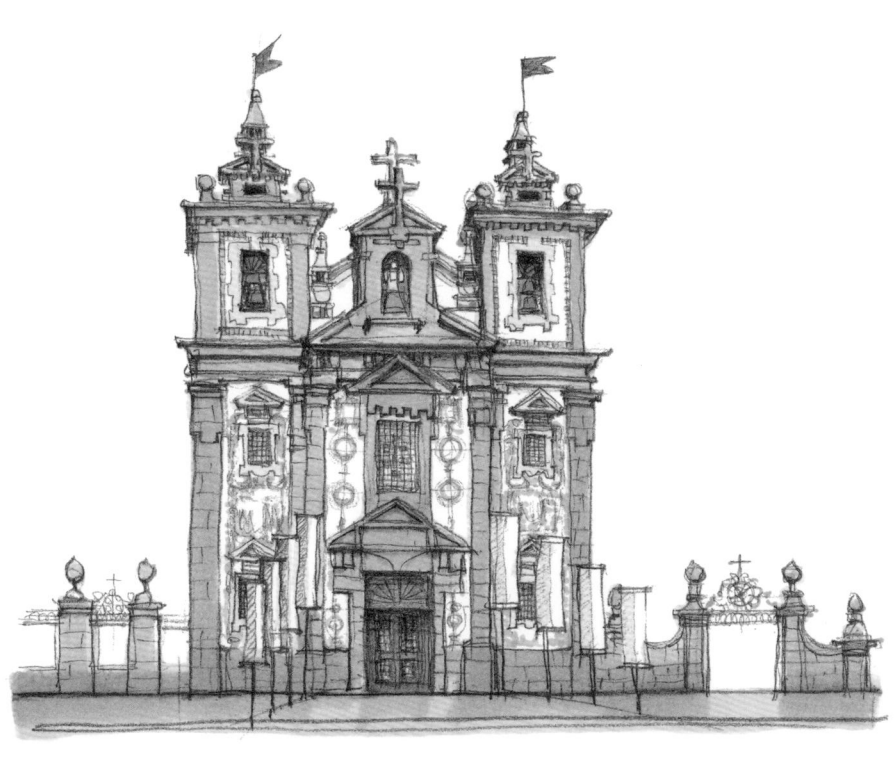

サント・イルデフォンソ教会（ポルト）

美術館を出ると僅かの雨。そういえば、ポルトの観光名所はどこ？ サン・ベント駅のアズレージョとか。ポルトの道路はどこも荒れて波打ち、それに汚れと雑踏。でも、観光はタイミングです。ドン・ルイス一世橋を観にドウロ川に行き、川岸に出ると、今まさに赤く染まりゆく夕景。
素晴らしい自然。わたしたちは思いがけない景色に我を忘れて立ち尽くしました。
この小旅行の先の幸運を引き当てた思いで。

ギマランイスの中世に

ポルトの北、ポルトガル誕生の地とされるところ、ギマランイスに行きます。バスは早朝。翌朝、きかされた出発時間に間に合うようバスターミナルに駆け込みます。でもバスは影も形もありません。仕方ない。人が来るまで待とう。辺りをぶらりと回って戻ると、動きかけたバスが。慌てて運転手に訊ねるとギマランイスに行きますよ。そういえば空港のバス停にも時刻表はありませんでした。バスに乗るなら、来ると信じて待つことです。

ギマランイスに着くと雨の跡？いや早朝清掃の跡です。水を溜めている石畳。陽が射し始め、きれいな足元。

ギマランイスは清楚な別天地。さわやかな朝です。空気が澄み、風景が眼に沁みます。旧市街の中心オリベイラ広場周りの観光建物が開館し始めます。ギマランイスの教会や元修道院、美術館、丘の上の城址、恐らく中世から引き継がれているものでしょう。でも石造りの頑強な柱や壁が身に近く迫ってくれる感覚は、不思議に人に豊かな温かみを与えてくれるのを知りました。

オリベイラ広場は旧市街の南端。その先の風景が陽光に包まれて輝き、山のほうに向かう道の糸杉の木立、薄紫色の山の姿、まるで名所絵葉書。この風景も多分、中世から継がれてきているのでしょう。

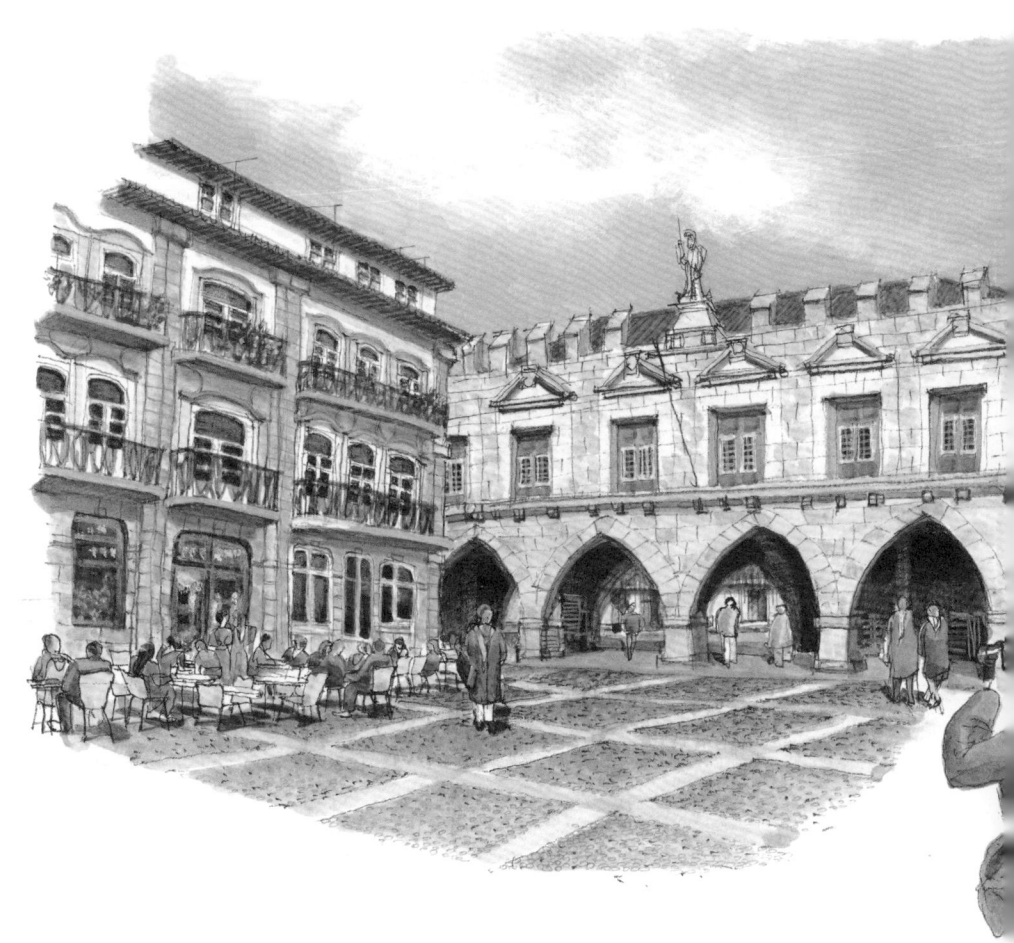

初代ポルトガル国王アフォンソ・エンリケス生誕地の
ギラマンイスのオリベイラ広場は人々の語らいの場

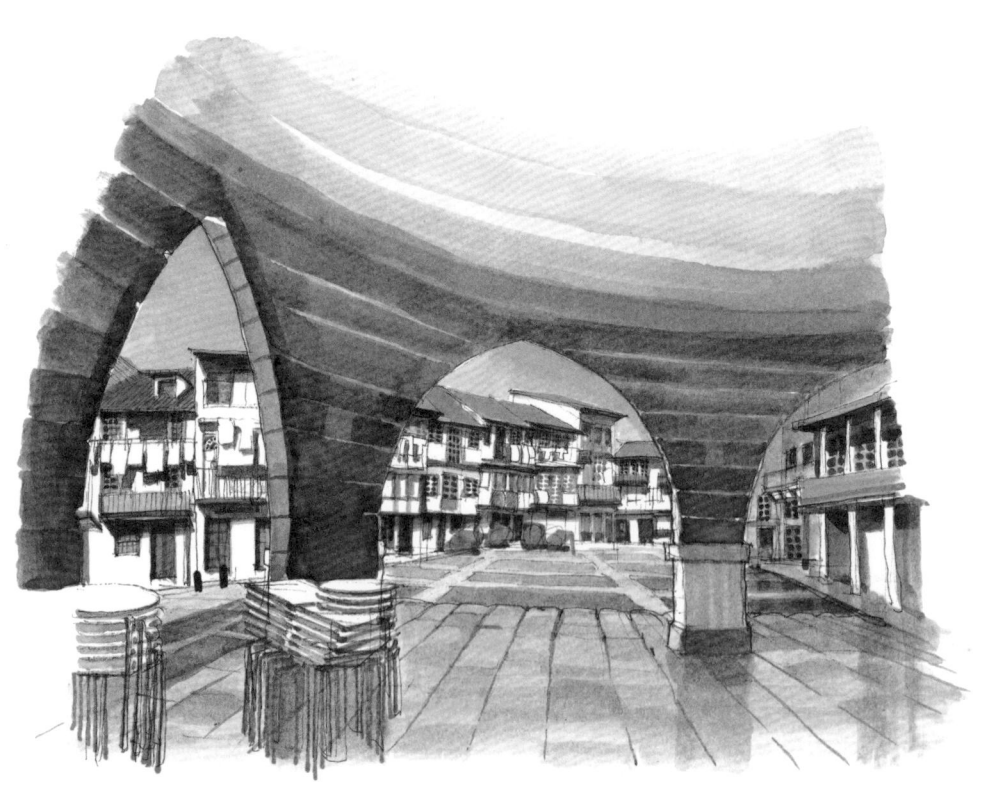

オリベイラ広場のアーチの向こうにはぴったり肩寄せ合って暮らす庶民の住宅街

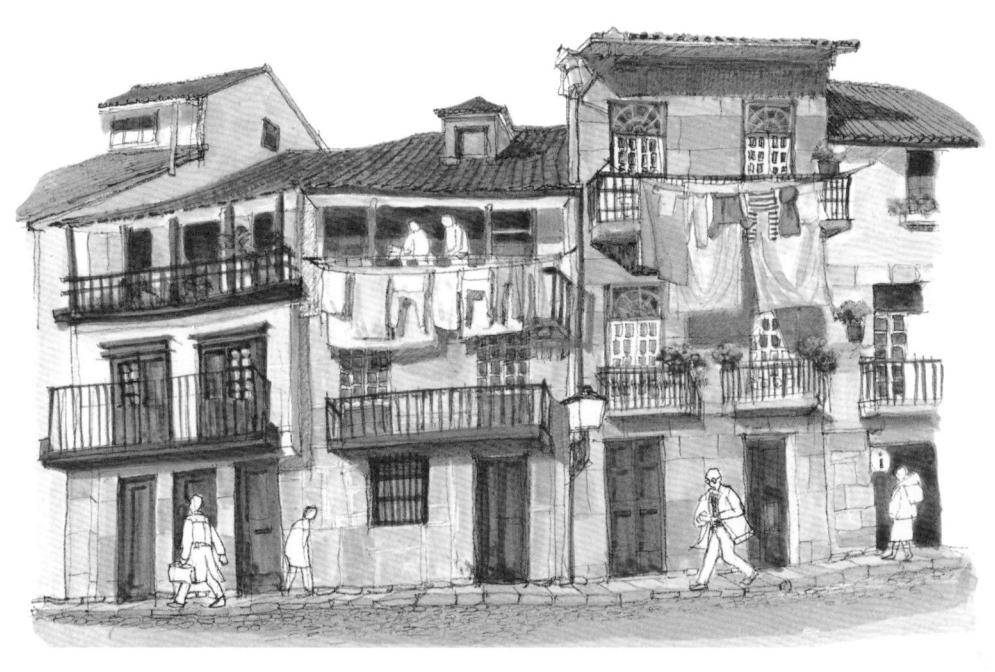

歴史的住宅街にも通勤を急ぐサラリーマンの姿と朝日を浴びる洗濯物の列

北の城址の丘へ登って行きます。広場からの細い坂道を辿ると、丘は岩に岩が重なる造形的な風景。またその上に城砦の高い壁体。壁の上にのぼり逍遥することも可能。でもここは城壁の上で身の震えを抑え城下を俯瞰し国土を遠望していたエンリケス王子とその遥かな時代を想うのにとてもふさわしい場でした。

城の入り口付近では、若い研究者たちが発掘調査中。大きな岩の下の、そのまた下の岩の何かに向かって掘り進めています。

その横を抜けて城砦の外へ。城跡の直ぐ傍に小さな礼拝所（サン・ミゲル教会）があります。質朴なロマネスク風貌の石積み。これも、包まれるような空間の、親しみを感じる建物です。

31

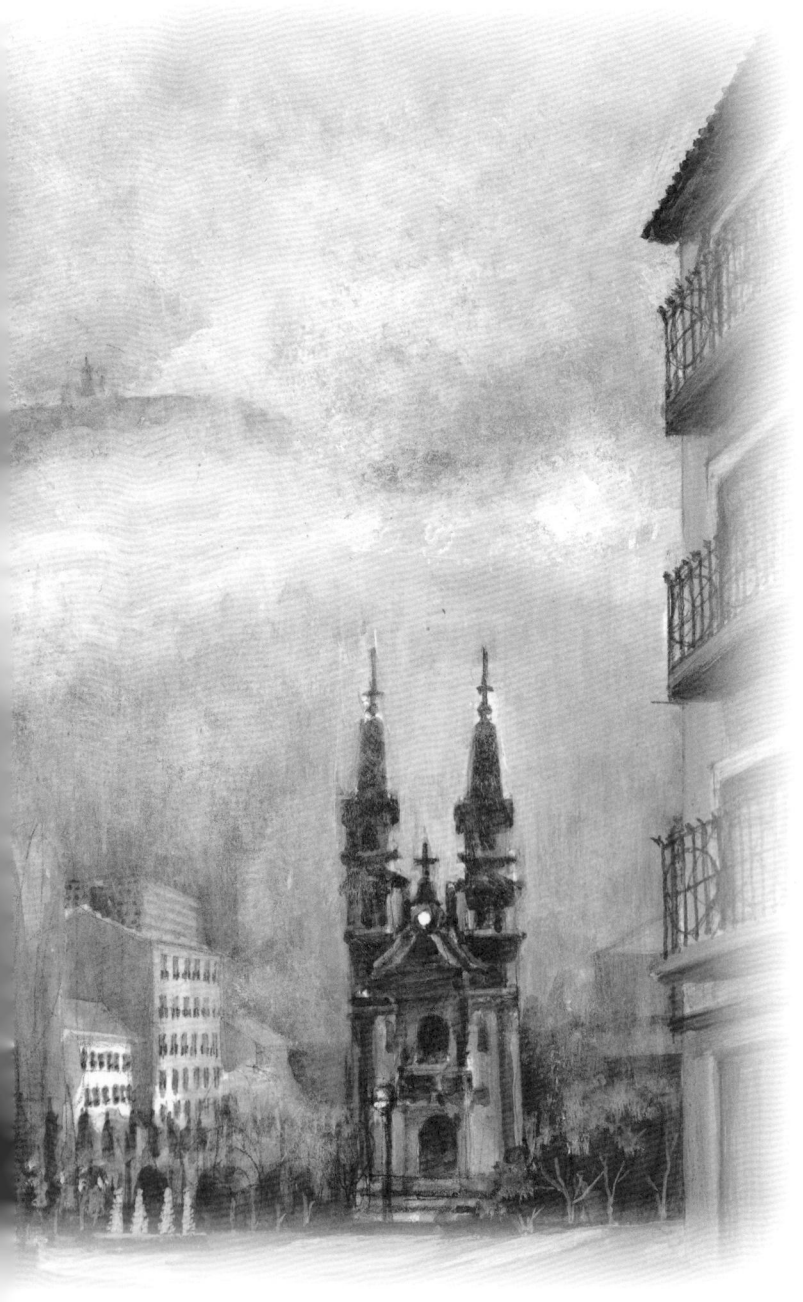

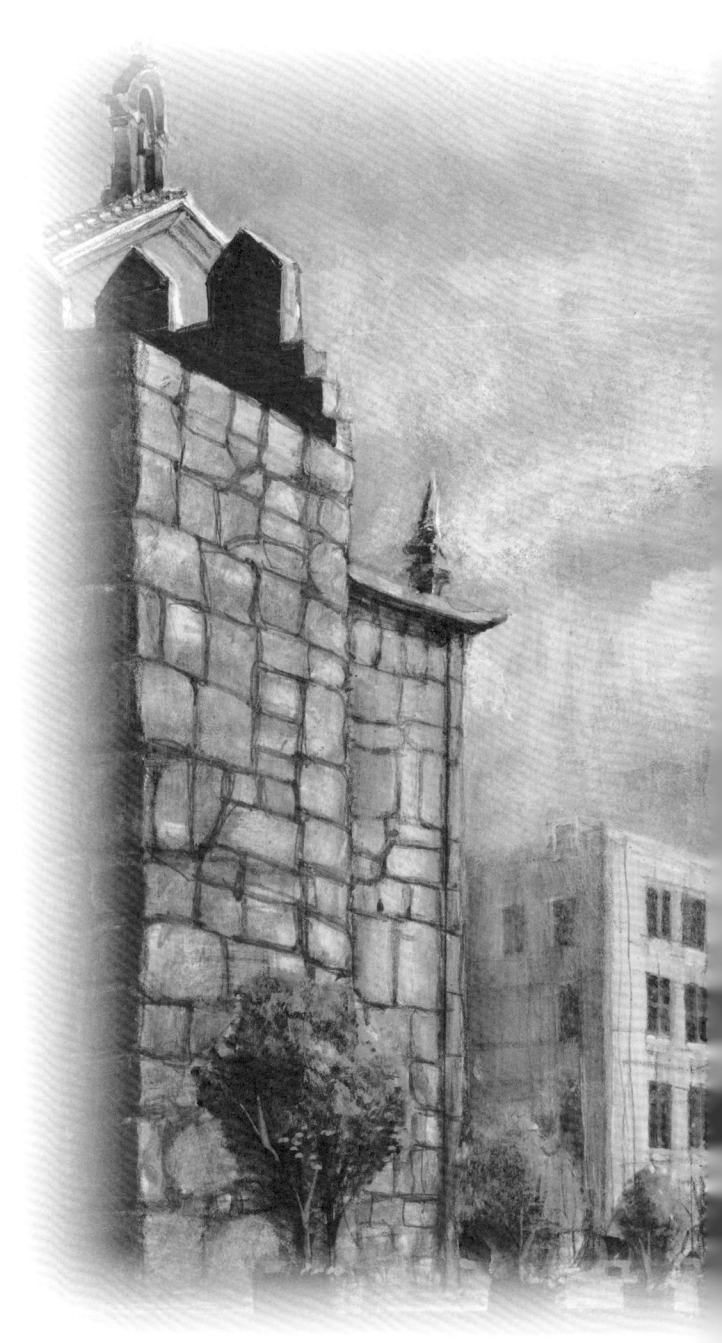

オリベイラ広場から南方を眺めれば、朝霧を陽光が包む

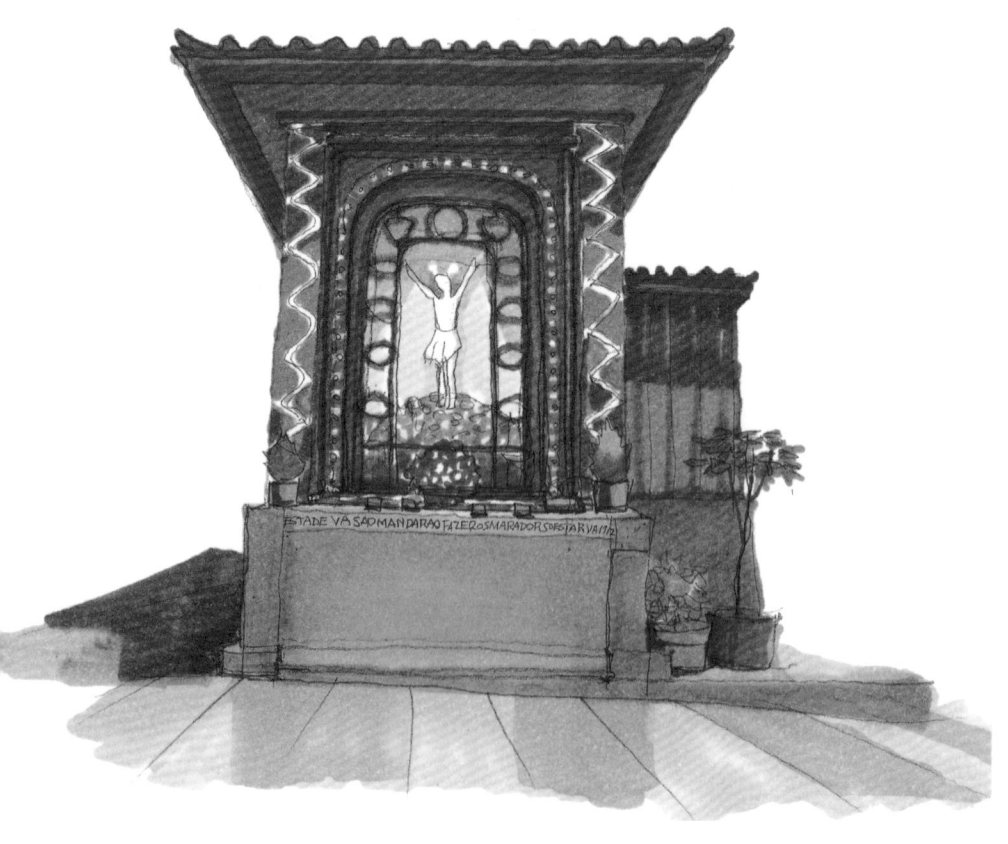

街かどの祈りのお堂。日本の街並にも昔は辻々に地蔵堂がありました

旧市街で、ふと路地を曲がると、遠き豊かな時代の邸宅を思わせる
デコラティブな門に遭遇する

これはギマランイスのトラウル広場に面した美しいファサードの教会

ホテル・アヴェニーダの香り

ポルトから高速道を南下、ヴィゼウに。高速道は尾根を走ります。

右手に遠い裾野の畑と街、左手は遥か下方の農家。松とユーカリの林が続きます。真っ直ぐな細い幹の間からは眩しい青空。二時間走って高速道をはずれ、急な山坂道を走り下ると街はヴィゼウ。城壁が取り払われてトラックが走る道路が通っています。でも旧市街はあります。

小さなカテドラル広場に古塔カテドラル（13世紀）と旧司教館のグラン・ヴァスコ美術館。それにこれこそポルトガルですというミゼリコルディア教

会。その教会の横の細い穴倉の路地を通って旧市街に向かうと、誰が何のために造ったのか砲丸のような丸石を半分埋め込み敷いた路。歩こうに歩けない路です。歩けない路を歩いて行くと、右手に剝げかかった赤い壁の家屋。庇が少し崩れ、そこに遠くはパリ・ノートルダム寺院の樋の怪物首もどきの彫刻が並ぶ奇怪な姿が。こんな館があるのだからここは観光通りでは？ でもこの建物一体何？ 不思議さに気を取られ、路に足をとられ、ふと顔を

上げると、目の前に今度は大時代な鋳造の邸門。突然現れた古びたバロック風飾り門。マヌエル様式の飾り窓にも負けぬ奇異さ！ ヴィゼウの路地は怪何と観光的なのでしょう。

神聖な辻もあります。人々の生活の昂りを抑える静かな祈りの空間。辻の礼拝堂は、カトリック宗派のポルトガルの人々の姿。ギマランイスでは家屋の狭間にありましたが、ここヴィゼウでは四方の路地を集めた辻にすきっと建ち、クリスマスが間近。灯がともり、

ミゼリコルディア教会（ヴィセウ カテドラル広場）

花が満杯、微笑むマリア像。

旧市街を出て、ロシオ広場に。落葉高木がほどよい間隔に立ち揃う。樹木の電飾と白い敷石。中心にキリスト生誕の舞台。周辺に人々が憩う木製のベンチ。老人がひと集まりの輪。広場の南、路を越えたホテル・アヴェニーダが広場を見つめる。二階のサロンは広場の観覧席。紅く染まった山々が空と同化していく頃、公園では樹々が金色に輝き始め、客人は暖炉の側でソファーに深く身を沈め、旅情を味わう。しばらく、仄かに漂うドライフラワーの香りに身を委ねます。

ロシオ広場

小さなホテル・アヴェニーダはロシオ広場の斜向かいに

ロシオ広場横の大擁壁を彩るアズレージョ（青絵の装飾タイル）。ポルトガル全土の教会や駅等に大壁画が作られている

ナザレ　冬の海岸

ポルトガルは北から南まで大西洋岸を占めている国です。中程の景勝地ナザレで大西洋を眺めましょう。以前、オランダで北海の風貌を眺めたことがありました。暗く光る海と覆いかぶさってくるような重い雲を。ポルトガルではかつて大航海時代に、遠くインド洋に旅立った男たちを恋いて「黒衣の女たちが浜風に恨み歌」と、そうファドに添えてあった情景。それが浜の風景？

さて、陽射し降る冬日の午後。バスを降り立つと、いきなり思いもよらぬ強烈な客引き。──ベッドありますよ。ヨーロピアンタイプですよ。──ナオン（いや）ホテルの予約済みです。焼き栗や干物を商う老女たちも立ち上がって向かってくる。必死に逃げて海岸通りに。

──ワーッ、広い浜。大西洋だ。明るい海！　右手に高く切り立つ崖、左手に湾曲した浜。その先の漁港から沖に舳先を上げて向かう小さな漁船、砂浜でたった一人網を繕っている漁師。まるで描かれたような絵画的な風景。

黒服のナザレの女性の立ち話

冬であるのが疑わしい強い陽光が浜の隅々に満ち、熱そうな砂浜が白く遠く弧を描く。波打ち際には海鳥。冬の浜には人影なく、もちろん沖に向かい歌う黒服の女の姿はない。でも海岸通りには夏と同じような強い陽の下を、揃って顔を向けて、ぞろぞろ歩く観光客の群。それが目の前の浜の風景。

崖上からは、海面は碧く、浜はオフ・ホワイト、空は青く、屋根は赤く、家壁は白く、ケーブルカーの坂一面のアロエは真赤。塗り分けられた画面。上から観ると水平線は地球の円弧を描き、浜は造形的な曲線。やがて、空は僅か赤みを帯び、濃紺の凪ぎ渡った沖合に微かな紅を射しかけ、と見る間に紅の水平線を引き始める。街も紅く染まり、水平線に沈む陽は速く、海面を染めって瞬く間に姿を消します。上空には

未だ光が残りメモリア礼拝堂の屋根のアズレージョ（絵陶板）の図柄がつかの間はっきり見えていました。

浜風そよぐ海岸通りを戻り路地へ、どの家も露台を出し白波が見え隠れする海辺通りの方を向いて客が来るのを待ちます。明るい漁村風景です。

さて、遅く夕食。海岸の街だから海のものを。テーブルに出たのはヨーロッパ蟹と、俎板に小槌。甲羅に入れた蟹味噌のソースと、力こめて叩く。猛烈に硬い殻。ソースに浸し、ところが、ウワッ、塩辛い！蟹の味どころではない。アローシュ（おじや）を注文。テーブルに乗った大鍋満杯のおじや。しかし、これも……。

49

オビドスの梨

　オビドスは高い城壁の上の町。メインゲートの「村の門」にはアズレージョの飾りとお堂。門を通り、真っ直ぐ先の道は教会までのディレイタ通り。家がぎっしり並んでプラハ城の「黄金の小路」のよう。でも並ぶ家々は「カフカの家」のように小さくはありません。ポルトガル色の群青と黄土色の縁取りをした白壁の二階屋が並んでいます。教会の先は城。城といっても今はポザーダ（ホテル）。姿は絵本に描かれた西洋のお城そのままです。
　辺りが赤く染まり始めた頃、三三五五歩く観光客の側に下のほうから凄いスピードで上ってきた真っ赤なアウディがキイッと停車。中から若いカップルがすいと降り立ち手を取り合って城の中。まるで王子と姫。
　城砦の町には新たな開発の余地もなく、このお城の後ろ側に公園と野外円形劇場などが造設されている最中。中世の城砦の街にふさわしい新しい観光資源なのでしょう。
　陽も落ち、ディレイタ通りを戻る。明るい光を路に投げ、人が沢山集まっている家。覗くと、木箱に詰めた梨を積み、それを囲んでいる多数。
　——梨を売っている。——おいしそう、二つください。——いくら？——御代は要りません。——えっ売りものではないの？——はい、梨をテーマにした展覧会です。——そう、オブリガーダ（ありがとう）。——では折角

オビドスのメインストリート。建物の青と黄の
ペイントが印象的。つきあたり左手に、今はポ
ザーダのお城が

Obidos, 13. DES. 2003
Portugal

だから、展覧会を観てゆきましょう。上の階へどうぞ。
会場ではたくさんの「梨」の絵画とパフォーマンスが床と壁にいっぱい。夜は梨をデザートに。——ああ、なんていい香り、上品な甘さといい、これは最上級のフルーツですね。梨はオビドスに限ります。
——ありがとうございます。

ボルダロ社製の陶器

ドン・カルロス一世公園の怪しい臭い

 思い立ってカルダス・ダ・ライーニャに立ち寄ります。

 ポルトガル陶器の魅力は厚手のとろんとした感触と、おおらかな手描きの絵柄。華やかな青と黄色。見るだけで人と日向の匂いがする。でも、それと少し違った陶器が。ボルダロ社のキャベツの葉そのままを倣い取った器。自然の形を模した器は多いけれどこれは傑作。実物を見ようとカルダス・ダ・ライーニャへ。ドン・カルロス一世公園裏にその陶器工房が。
 ところが街の通りは溢れる人の波。

レプブリカ広場の朝市風景

ん？　今日は土曜日？　工房は休みですか。せっかく寄り道したのに。すると親切な人がレプブリカ広場の朝市に行くといい。で朝市に。しかし陶器の出店はありません。さんざん歩いて疲れて気付きました。広場の横丁に陶器店。様々なボルダロ社の陶器がウインドウと棚に山ほど。眼を寄せしげしげと。さて、折角降り立った町の中の美術館へ。午後の開館は二時。食事をしてのんびり休憩。ベンチで休んでいると前方の芝生に結婚式直後のカップルと親族友人たち

がどやどやと。遊んでいる少年たちを追い出してお祭り騒ぎ。写真を撮り歌い踊りひと時はしゃいで去って行きます。昼休みの時間も終え静かになった公園。池の周りを散策と、草むした建物。使われている気配がなく捨て置かれている暗い大きな館。手が入れれば立派な建築、痛ましい放置のされかた。と、突如幾人かの少年たちがパタパタ走ってきて、端っこの戸口に駆け込む。――使われている。――何に？　パタンと閉まった戸を見ると、磨りガラスに「……美術教室」

草に埋もれた現役の図書館……

と手書きの張り紙。街図で確かめると驚いたことに現役の図書館。窓が開くことも明かりが点けられる様子もなく、足元は何年もの草に埋もれて。そのとき辺りに強く漂ってくる臭い。こんな異様なニオイが吹きだまるほど荒れすさんでいるの？ と驚くと、実は、公園の外の鉱泉病院。温泉治療の硫黄の臭いが漂ってきたのでした。

リスボン散策

リスボンの冬日

 十二月です。観光は当然シーズンオフ。寒く雨の多い時期と観光案内に。しかし実はずっと暑い日照り続き。街を歩き回るより公園などで過ごすほうがいいかも。向かったのはサン・ジョルジェ城。下町のアルファマや繁華街のバイシャを見下ろす丘の上。地下鉄のロシオ駅を下りて向かいます。しかし下手な路を選んでしまい城の裾を大回り。さんさんと射す朝日を浴び、家々の壁の照り返しを受けて歩く。朝から滝のような汗。それでも、辿り着けばさすが高台。木陰の風で一息。城の台地から眺める視界はテージョ川が光り、赤い屋根が満ちる街。高所から眺める家並は、ベランダにいっぱいの花々があふれてプールの反射光が踊り、豊かさと幸せがあふれ、天使が舞い降りる眺め。もう十分風に癒され、降ります。でも多分下界の街は塵が吹き溜まる汚れた姿。
 アルファマは焼き台を外に構える小さな食堂が人を寄せ、焼肉や魚の煙が通行人にまとい付く。下るとファド博物館。コブシが連なる震え声、哀愁の旋律、天を向き搾り出す声涙声、夜の歌声。もう十分。さてそぐわない明るい陽の射す外へ。

アウグスタ通りの不公平

 繁華街バイシャのオウロ通りとアウグスタ通りの両通りは、ロシオ広場と

アルファマの風景

アウグスタ通り

コメルシオ広場の両広場をつないで、多くの人がざわめく賑わい。アウグスタ通りのコメルシオ広場側（南端）には勝利のアーチ門。その中央正面には広場に建つドン・ジョゼ一世の騎馬像が浮かぶ。ライトを浴び続ける舞台の先はテージョ川が光り、通りの人々はまるで劇中の歩き。通りはいつも歩行者天国。様々なパフォーマンスが人々の足を止める。彼らは通りの端寄りに陣取り遠慮気味。中に堂々と通りの真ん中で大勢の人だかりをつくっているところが……。かき分けて見ると、巧みにアコーディオンを奏している十歳くらいの男の子と纏わり付く小さなチワワ。可愛い姿を取り合わせて当たりを取る構え。皿にコインが溢れている。端のほう、ひっそり座って施しを待つ老女。皿は空っぽ。人の世はつれない。

国立馬車博物館

バイロ・アルトの真っ赤な市電

朝、光が溢れ眩しい川沿いの路。水面近くでも燃え上がりそうな路面。国立古美術館で美術を楽しみながら涼もうと目論んだのでしたが、開館は午後二時。先に向かうならベレン。大航海時代の記念碑。そして木陰を選びながら国立馬車博物館に。ここは時代も環境も異質な世界から誘いと排斥を同時に受ける奇妙な感覚。逃げるように国立古美術館でポルトガルの贅沢な時間を。美術館から出て、坂上のバイロ・アルトに。市電が走る路が目の前に、すると急な曲がり角で、真っ赤な市電が後尻を浮き上がらせて曲がるところ。下の路から仰ぎ見ると、電車が降り落ちてきそうで思わず後退り。ドラマティックなシーンの、びっくりスポットでした。

エヴォラの町を囲む中世の城壁

エヴォラの歴史的風情

城壁に囲まれた町

エヴォラの世界遺産の歴史地区は中心に二世紀ローマ時代のコリント式列柱のディアナ神殿、他にカテドラルや修道院などが揃う高台。閑静な風景。

同時にエヴォラは活気のある町。高台の辺りを除けばジラルド広場周辺から商店街など喧騒に包まれ、庶民的生活感が満ち、消費生活を掻き立てる都市の顔。街には多くの人とたくさんの消費物資が溢れ、ガタガタ路に多くの車がスピードを上げ排気ガスをまき散らしています。歩道やアーケードの路面は段差も、うねりも、でこぼこも。

そこを人々は肩触れ合いながらすれ違う混雑。歩行喫煙も多い都会様雑踏。この猥雑な情景は一世紀前の街の姿。

旅行者は商店街の騒音雑踏の中をタバコにむせ、車の排気をハンカチで塞ぎ、足元慎重歩行に努めなければなりません。歴史地区をめぐってきたのちはそのギャップに複雑な思い。実は荒れた路も細い路地ももちろん何の変哲も無い路地の景観も、これらはすべて城壁のある時代の歴史遺物。エヴォラ全体は古い人間の歴史が重なり幾世紀も保持されている町なのです。

ポザーダの意図

歴史地区の高台は、風が抜け、きれいな空気。

神殿前の教会の横に建つ旧修道院はいまポザーダ（ホテル）に。ささやか

エヴォラ路地の商店。一階はブティック、二階はオフィス、三階住居、四階物干？

な中庭を囲む回廊は「椿姫」の舞踏の場を連想させる華やかな雰囲気。とはいえレストランの客席はシーズンオフゆえ人の気はなく、テーブルと椅子だけが隙間なく埋まり、もし満員の客で埋まれば身動き取れない有様でしょう。ポザーダは人々を無理にも触れ合わせ、親密になるのを意図している様子。客室もすばらしい窮屈さです。

バリアフリーの人々

商店の多くは建物一階を引込めたアーケード。歩行を容易にする筈のもの。ところがエヴォラのアーケード歩道は、坂あり傾斜あり段差あり、踊る敷石。ウインドウ・ショッピングは容易ではありません。もっとも観光客は大らかで、みな楽しそう。エヴォラでは

街路の石畳からして凹凸が激しく、強坂に段差、多くの障害物、路上駐車も多く、歩行者の歩行は難渋。車も過激、隙あれば突っ込み、これは大変、身体が不自由な人の歩行はどう守られるのか、と思うと、それはさほど困難ではない。ポルトガルでは人が守りの砦。人々は神と約束をしています。奉仕いたわり目配りの善意を身に付けて、人優先弱者優先が徹底。横断歩道では誰もが不自由な人に対してそっと手を貸します。身なりのパリッとした紳士がきわめて自然に老女に話しかけながら支え渡る。バリアフリーは造作ではなく歩く人です。ハードではなくソフトなんです。

エヴォラの中心高台にあるローマの神殿遺跡と横にロイオス教会。
中央の建物は宿泊したポザーダ・ドス・ロイオスの玄関

エヴォラ、町の中心ジラルド広場の朝の風景。右手に居並ぶビルの一階アーチ内は歩道となり、内部は店舗

上・城砦の正門。等身大のわらの衛兵が無音で私達を迎えてくれた
左・正門入って、振り返っての風景

モンサラーシュの時間

ポルトガルにはスペインとの国境あたりに、かつての要塞集落が現在も何箇所か形を残しています。モンサラーシュはその一つ。中世、あるいはそれ以前の防塁と城跡が残り、今は昔の集落の姿と歴史的な存在が人々の関心に支えられて観光地になっています。孤立した立地、常住民は僅か、社会から切り離されたような集落跡。平原にぽつんと出ている丘陵。その上から見渡す眺望は三百六十度。元要塞であった地形上の観光価値があります。

モンサラーシュに居住する人々はシーズンだけここで商ってシーズン外はそれぞれの街に帰って暮らしていま

Monsaraz 18.DES.2008
Portugal

モンサラーシュは、ポルトガルで最も美しい村の一つに数えられている。村はひと気がなく、遺跡のような雰囲気。人々は静かに暮らしている

村の周囲から外は見下ろしの遠望が広がっている

す。冬の間、モンサラーシュは孤高の風土造形の観光地となります。地形は光と風に対峙し特異な姿を際立たせす。平原に細長い赤い丘陵。丘の上に積み上がった城壁。上っていくと、中に詰まっている家屋。その白い壁の並び。広大な空の中の造形。気持ちを昂ぶらせる風景です。似てないまでもサン・テグジュペリの「星の王子さま」の「ゾウを飲み込んだウワバミ」のイラストをイメージします。

真っ青な上空に音のない二筋の飛行機雲がいつまでも消えない。

この日、バスは右に左にと蛇行しながら少しずつモンサラーシュに近づく。申し分のない演出。バスを降りてモンサラーシュの丘を上って門をくぐり中央が膨らんだ路に出る。両脇に沈みかげんに並ぶ家屋。更に家並みの後

を下ってまた平行な路と家並み。城砦の形がボートのように舳先と後尾を狭め、先のほうには集落。農夫の姿も見え、家々の前で老女たちがベンチに腰掛け作業をしています。ささやかに農業で暮らしている人々です。後尾は城壁の展望台。モンサラーシュには教会と、集落の最低限の生活を維持する装備、そして観光客相手の商店。その他、日常の暮らしに必要ないくつかの支所が整えています。役所や学校、あるいは文化的生活に必要な所用を果たすところ、あるいは高度の消費物を入手するためには裾野の離れた街レゲンゴス・デ・モンサラーシュに。この日はたまたま昼中、サンタ・マリア教会前の小さな広場にワゴン車が日常衣服の店を開き、この日ここにいる女性たちを相手に商い。

モンサラーシュの丘はおよそこのように。「星の王子さま」の「ゾウを飲み込んだウワバミ」には似てませんね

一日一本のバスが今日運んできた観光客は三、四人。帰りの人が尋ねると運転手は「出発は午後五時」と答え、駐車場に停めていた自分の車でさっと消えました。

此処は夢を見ているような、非現実的な場所。わたしたちは坂を上り、門をくぐって、中央が盛り上がるまぶしい路に。路には等身大の藁の縫いぐるみがキリストの生誕を無言で語り、この暖かい小さな丘にクリスマスが来ようとしています。路の先のみやげ物店から人が出て路を横切ると、また路を横切って店の中に。モンサラーシュの通りは無音。すばらしい日常の退屈。わたしたちは城跡の上や下に座し風景に溶け入ります。平原の穏やかな移ろいの中に身を投じ、そのまま石になって。

デパートのエントランス手前の道端でリスボン名物、焼栗を買う

リスボン、残りの日

夜の百貨店

バスが一日一便しかないモンサラーシュから帰り着くのは大変。エヴォラ経由時に既に夕暮れ。夜更けて何とかリスボンに帰り、二日間の難しい行程を終え一息。リスボンの夜の深みにどのような食事が頂けるでしょうか。ふと思い出しメモを確認。この日、デパートが二十三時まで営業している曜日。間に合えば適当な食べ物を調達できます。度々往き来した道、夜更けても大丈夫。広い路を急ぎ足で、と、要所、要所のビル陰に警官の姿。やはり危ない？ でも、おかげでいい夕食ができ

ました。但し、夜の街歩きは危険です。

幸せの美術館

デパートの辻向かいの公園にグルベンキアン財団美術館があります。建物は二十世紀モダニズムの、味も素っ気もないデザイン。素っ気なさはモダニズムのよさ。グルベンキアン(アルメニア人の石油王)が自ら蒐集した美術品と作品。全ての展示アートにはてらいのないありのままの美しさが満ち溢れ、その当たり前の美が素晴らしい。ひねた専門家の眼で選ばれたものは一つとて無い心地よい美。心から幸福になれる美術館。寄付されたポルトガルは幸せの限りです。

リスボンを去る日

リスボンにいた時間を走馬灯のように巡り返し、旅心にふれた建物やその周辺の風景をたたんで心に仕舞います。いつも地下鉄やバスに乗るとき目先にあった「闘牛場」辺り、ドームの葱坊主の形がたまたま馴染んでしまったりして、発つ朝、そうしたすべてが空港に向かう眼に残り、何故か振り切れないのでした。

あとがき

　わたしたちのポルトガルの小旅行を観光シーズンではない冬季に実行してとてもよかったと思っています。
　毎日暖かい日々で、近所を歩くような楽な歩行で、興味を満たすまま歩き回った日々でした。話題の種も個々にあって話が尽きません。毎日をきままに、それぞれ勝手にスケッチなどして楽しんだのが手元に残りました。夫は人が多いときは気が削がれてスケッチを止めてメモを取っていました。そこに話の種が残っています。
　最近はテレビで外国の街角の映像をよく見るようになりました。見知った街の景色があると、記憶を蘇らせての話を、時にはスケッチを引き出して眺

めます。そうしたことを繰り返していうるち、このポルトガルの旅の絵と雑記を、記念に、ささやかな本にしてみたい思いがつのってきました。
　そうして、スケッチやメモなどをひっくるめて絵本のようなものにまとめてみましたが、どうにも手際がよくなくて、気後れするような思いばかり。なにせ初めての試みでどうも上手くいきません。それでも、もしも見てくださる方がいて、それぞれ小さな自己流の旅（たとえ、わたしたちのような多少ブサイクな旅でも）を思いつかれて、人生を豊かに、楽しんで頂く契機となれば、過ぎた喜びというものです。そう考えて思い切りました。
　見てくださってありがとうございました。

79

定松潤子（旧姓：吉田）
1940年 岐阜市生まれ
ＪＵＮ設計事務所（福岡市）主宰
http://www010.upp.so-net.ne.jp/JUNsekkei/

定松修三（文・協力）
1935年 台湾台北市生まれ
室内設計・研究

郷愁のポルトガル ──スケッチ紀行

二〇一六年四月三十日　初版第一刷発行

著者　　　定松潤子
発行者　　福元満治
発行所　　石風社
　　　　　福岡市中央区渡辺通二─三─二四
　　　　　電話　〇九二（七一四）四八三八
　　　　　ＦＡＸ　〇九二（七二五）三四四〇
印刷・製本　瞬報社写真印刷株式会社

© Sadamatsu Junko, printed in Japan, 2016
価格はカバーに表示しています。
落丁、乱丁本はおとりかえします。